1783.
31 mars

Basan

8°V 36
1926

NOTICE

DE DESSINS ET ESTAMPES,

DES PLUS GRANDS MAITRES

DES TROIS ÉCOLES;

Dont la Vente en sera faite le Lundi 31 Mars 1783, & jours suivans de relevée, à l'Hôtel de Bullion, rue Plâtriere, où on les pourra voir la veille & le matin de la premiere

DESSINS ENCADRÉS.

N°. 1 UN Paysage en travers, très-pittoresque avec chûte d'eau sur le devant, orné de figures & animaux, à la plume & à l'encre de la Chine, par Zuccarelli.

2 Un Sujet d'Animaux divers, à la plume & à l'encre de la Chine, où l'on voit un sanglier pendu par une patte à une branche d'arbre, par Oudry.

3 Un grand Sujet allégorique en hauteur, représentant Louis XIV sur son Trône, par Coypel, à la sanguine & pierre noire.

A

DESSINS ENCADRÉS.

4 Un grand Sujet en travers, à la sanguine, attribué à Jouvenet, représentant S. Pierre guérissant le Boiteux sur les degrés du Temple.

5 Un Sujet de Peste, grande composition en travers avec beaucoup de figures, très-spirituellement touché, à la plume & lavé d'encre de la Chine, par de la Fage.

6 Une Bataille de Cavalerie aux armes blanches à la porte d'une Ville, par Parrocel, à la plume lavé d'encre de la Chine.

7 Une partie du Plafond de la grande Galerie de Versailles, par le Brun, & coloré.

8 Une Bataille de Cavalerie, dessin rempli de feu & coloré par de la Rue.

9 Autre Bataille d'une composition savante, peinte sur papier, par Paon.

10 Une Bataille de Cavaliers de forme longue, à la plume, lavé d'encre de la Chine, par Parrocel.

11 Les Filles de Jethro à la Fontaine, sur papier bleu à la pierre noire, rehaussée de blanc, par le même.

12 Mercure & Argus; aussi par le même, & à la pierre noire, rehaussée de blanc.

13 Une Sainte Famille avec beaucoup d'Enfans dans un fond de Paysage, exécuté à la pierre noire, par de la Hyre.

DESSINS ENCADRÉS.

14 Deux Sujets, par Trémolieres, représentant l'Education de l'Amour, & pendant, à la pierre noire, rehauſſée de blanc.

15 Deux Etudes de Portraits en pieds, d'homme & femme, à la pierre noire, rehauſſée de blanc, faite par C. Vanloo en 1743.

16 Une ſuperbe Académie, par le même, à la ſanguine eſtompée; elle eſt vue de profil & tient ſa jambe gauche des deux mains.

17 Une Tête d'Homme, d'un beau caractere avec barbe, habit & bonnet fourrés, deſſinée très largement à la pierre noire, rehauſſée de blanc, par le même.

18 Autre Tête de Femme vue de face, à la ſanguine, par le même.

19 Une autre idem vue de profil, auſſi à la ſanguine, par le même.

20 Un Grouppe de deux figures, par Colin de Vermont, à la pierre noire, rehauſſée de blanc.

21 Le Sacrifice de Jephté, par Coypel, Sujet connu par l'Eſtampe qui en eſt gravée.

22 Apollon protégeant le Génie de la Peinture, un peu coloré, par le même.

23 Un Sujet de Plafond du dôme d'une Egliſe, repréſentant le Pere Eternel dans ſa gloire environné d'Anges, Chérubins

A ij

DESSINS ENCADRÉS.

& autres figures, à la sanguine, mêlée de pierre noire, par le même.

24 Le Jugement de Salomon, par Piola, au bistre, rehaussé de blanc, d'un bel effet.

25 Le Martyre d'une Sainte mise dans une chaudiere d'huile bouillante, par Vignon, à la plume & lavé d'encre de la Chine, très spirituellement touché.

26 Un Grouppe de deux Enfans, par Boucher, à la pierre noire, rehaussée de blanc.

27 Un Défilé de Cavalerie, à la pierre noire, rehaussée de blanc, par Casanove.

28 Un Portrait d'Homme, dessiné au bistre, par Mellan.

29 Deux Têtes d'Hommes, d'un très beau caractere, à la sanguine, très-précieusement dessinées, par M. de Boissieu.

30 Deux autres, par le même, dont une vieille Femme la tête couverte d'un mouchoir.

31 Quatre Vues longuettes des environs de Lyon, & autres endroits, par Silvestre, à la plume.

32 Le Portrait de Louis Boucherat, Chancelier de France, mort en 1699, dessiné aux trois crayons avec beaucoup de soin.

33 Six Têtes d'Hommes & femmes de la Cour de François Premier, par Dumoutiers.

DESSINS EN FEUILLES.

34 Le Baptême de N. S., à la fanguine, par Dumont le Romain.
35 L'Adoration des Bergers, petit fujet par Dietricy, à la plume, lavé à l'encre de la Chine, très fpirituellement touché.
36 Cinq très-jolis petits Payfages, colorés, par le May, qui feront divifés.
37 Deux petits Payfages, avec figures, à la plume & au biftre, par Weirotter.
38 Deux très-jolis Payfages, mêlés de ruines, ornés de figures & animaux, colorés, par Hackert.
39 Deux autres petits Payfages, colorés, par Meyer.
40 Six Sujets de la Fable & autres, à la plume, à l'encre de la Chine, par de la Fage.
41 Six autres, *Idem*.
42 Quatre Payfages, mêlés de ruines, à la pierre noire, rehauffée de blanc, par Challe; Vues de Rome & autres.
43 Deux Sujets de Cléopatre & M. Antoine, à la plume & au biftre, d'une très-belle compofition, par Beauford.

6 DESSINS EN FEUILLES.

44 Un Paysage pittoresque & montagneux, avec chûte d'eau, par Moucheron, à l'encre de la Chine.

45 Deux autres, *Idem*. Vues en Norwege.

46 Une Feuille contenant deux Têtes de Grenadiers, très-savamment touchées, à la sanguine & pierre noire, par Parrocel.

47 Une Nativité, par Sébastien Ricci, à la plume & à l'encre de la Chine; & un Sujet d'Histoire, par Parizeau, au bistre.

48 La Naissance de Vénus, par Verdier; & un Sujet de la Fable, par Restout.

49 Quatre Dessins, dont deux Sujets d'Enfans; & deux autres en forme d'Eventail, par de la Rue, à la plume & au bistre.

50 Alexandre dans la tente de Darius, superbe composition au bistre, rehaussé de blanc, d'un grand effet, par Noel Coypel.

51 La Prédication de S. Jean-Baptiste dans le Désert, grande composition à la sanguine, estompée par Colin de Vermont.

52 Deux Vues de l'Hôtel-de-Ville de Paris & de la Bastille, ornées d'une quantité de figures & accessoires, dessinées à l'encre de la Chine avec beaucoup de soin, par Rigaud.

53 Vingt Décorations de Jardins, & différens Cartouches, à l'encre de la Chine, par la Joue.

DESSINS EN FEUILLES.

54 Douze Modèles de Chandeliers, & autres Pieces de Décorations, par Meissonnier, à la sanguine & pierre noire.

55 Huit Compositions différentes, par Verdier, à la sanguine, dont plusieurs Martyres de Saints.

56 Six autres Sujets de la vie de la Vierge, par le même, à la pierre noire, rehaussée de blanc.

57 Huit autres, par le même, Travaux d'Hercule & autres Sujets, à la pierre noire & sanguine.

58 Six autres, *Idem*, à la pierre noire, rehaussée de blanc, dont les Saisons.

59 Quatre autres, *Idem*, à la pierre noire, rehaussée de blanc; Sujets d'Esther, & autres.

60 Sept petites Etudes de Têtes & Croquis, par C. Vanloo, Boucher & autres.

61 Huit Fragmens de différentes Figures drapées, par Vouet, à la pierre noire.

62 Douze autres, *Idem*.

63 Deux Etudes de vieille Femme & petit Poliçon, à la sanguine, faites à Rome en 1756, par Greuze.

64 Trois autres Têtes de jeunes Filles & Garçon, par le même, à la sanguine & pierre noire, aussi faites à Rome, même année.

8 DESSINS EN FEUILLES.

65 Deux belles Têtes de jeunes Filles, par Greuze, à la sanguine.

66 Huit Etudes de différentes figures d'Hommes & de Femmes, drapées à la sanguine, en contre épreuves, par le même, lesquelles seront divisées au gré des Amateurs.

67 Un petit Portrait d'Homme, très précieusement dessiné à la mine de plomb, par Nanteuil.

68 Deux petites Têtes, par Dumourier, dont une de vieille Femme d'une grande verité.

69 Cinq Feuilles de différentes compositions, par le Brun, la Fosse & le Moine, dont un Sujet de plafond, &c.

70 La Sainte Vierge assise à côté de Sainte Elizabeth : elle a sur ses genoux l'Enfant Jésus qui regarde le jeune S. Jean, par Raphael d'Urbin, fait au bistre rehaussé de blanc : on en connoît l'Estampe gravée par M. Antoine.

71 Cephale & Procris, par Denis Calvart, au bistre rehaussé de blanc, d'une touche savante.

72 Saint Vincent de Paul prêchant la Foi, à la pierre noire sur papier blanc, par Aurel Melani : on en connoît l'Estampe.

73 Le Passage des Cailles dans le Camp de Moïse, par Romanelle, à la plume & lavé.

DESSINS EN FEUILLES.

74 Saint Antoine avec Saint Dominique, & dans l'éloignement la Fuite en Egypte, à la plume & lavé ; par le Guide.

75 Un saint Evêque ressuscitant un enfant, à la pierre noire, lavé de bistre.

76 Un autre Dessin, par le même, représentant S. Thomas accompagné de la Religion, & chassant l'Hérésie.

77 Saint François Xavier prêchant dans les Indes, par Cyro Ferri, à la plume, lavé de bistre.

78 Une Annonciation à la sanguine, par C. Cignani.

79 La Vierge dans une Gloire d'Anges, par C. Cesi, à la plume & lavé, d'un bel effet.

80 Saint François environné d'une Gloire d'Anges, par le Bachiche, à la plume, & lavé.

81 Une Sainte Famille dans un Paysage, & un Sujet de Bcachanale d'enfans ; ces deux Dessins sont à la sanguine, par l'Albane.

82 La Vierge avec l'Enfant Jésus & Sainte Catherine, à la plume & au bistre rehaussé de blanc ; par Piola.

83 Un Saint guérissant un Possédé, par le Dominiquain, sur papier bleu, à la plume & rehaussé de blanc.

84 Une Sainte attachée à un poteau, environnée d'un grand nombre de figures, à l'encre de la Chine ; par Sebastien Ricci.

DESSINS EN FEUILLES.

85 Un Centaure & sa famille, à la plume & au bistre, par P. Testa ; & un autre Dessin par un bon Maître italien, représentant un Saint qui guérit des malades.

86 Deux Dessins de C. Maratte à l'encre de la Chine, dont la mort d'un Saint & un Paralitique.

87 Un Saint enlevé au Ciel par des Anges, à l'encre de la Chine, par Galeotti.

88 Une Sainte Famille de forme ovale, à la pierre noire rehaussée de blanc, dessiné par Jeaurat, d'après une peinture d'André del Sarte.

89 Le Frappement du Rocher, Sujet en travers sur papier bleu rehaussé de blanc, avec beaucoup de figures, attribué au Parmesan; & de plus un grouppe de sept figures au trait, par Raphael.

90 Hercule enchaînant Cerbère, grande composition en travers, à la plume, par Vincent Rossi ; il vient du Cabinet Mariette.

91 Susanne au bain surprise par les Vieillards, Sujet en hauteur, à la sanguine, rehaussé de blanc, par Michel Rocca.

92 Saint Grégoire foudroyant les Infideles, Sujet en hauteur à la plume & au bistre, par André Proccacini, Eleve de C. Maratte.

93 Un grand Festin royal composé de vingt-cinq figures, à la plume & au bistre, par le Tintoret.

DESSINS EN FEUILLES. 11

94 N. S. dans sa gloire environné d'Anges, Sujet ceintré avec des angles, à la plume & au bistre, par Passarotti.

95 La Sainte Vierge avec l'Enfant Jésus sur un nuage, & plusieurs Saints à ses pieds, par Balestra.

96 Un Sujet de plusieurs Cavaliers, par le Bourguignon, à la plume & à l'encre de la Chine.

97 Quatre Sujets divers à la plume & au bistre, par L. Jordano, l'Algarde, Cangiage, &c.

98 La Présentation au Temple, grande composition en hauteur, à la sanguine rehaussée de blanc, par Biscaïno. Ce superbe Dessin a passé dans les Cabinets Mariette & Conti.

99 Deux Sujets au bistre & à la plume, par Tempeste, dont une Bataille de Cavaliers & un Sacrifice.

100 Six Etudes de Figures & Paysages du Baroche, Carrache, Pontorme, &c.

101 Un riche Paysage en travers très-pittoresque, & représentant une Vendange, par P. de Cortone ; & de plus, un autre Paysage du Titien ; tous deux à l'encre de la Chine.

102 Deux Etudes spirituellement dessinées à la plume, par la Belle, représentant un esclave Maure à cheval, & un autre Cavalier, & de plus une ruine avec beaucoup de figures, au bistre, par Callot.

DESSINS EN FEUILLES.

103 L'Adoration du Veau d'or & pendant; compositions avec beaucoup de figures, à la plume par Hemskirck.

104 Deux, Notre-Seigneur conduit devant Pilate, & lui se lavant les mains; sujets à la plume, par Lucas Cranach.

105 Cinq Dessins divers, dont un Apôtre par Goltzius, une Etude de trois têtes, par Jordano, &c.

106 Jesus-Christ en Croix, & la Madeleine à ses pieds, au bistre, rehaussé de blanc, par Quellinus.

107 Quatre sujets divers, dont les Pélerins d'Emaüs, par Rubens; Hercule étouffant un lion, par Goltzius.

108 Quatre sujets grotesques, dont un coloré, par Duzart; deux autres par Ostade, aussi colorés.

109 Deux sujets de Tabagies à la plume & au bistre, par Adr. & Is. Ostade.

110 Deux Dessins colorés par Van Campen; représentant des Matelots Hollandois & autres figures au bord d'une riviere.

111 Quatre Cavaliers & un Soldat fantassin, par J. de Gheyn, à la plume & à l'encre de la Chine; on y a joint les cinq Estampes gravées d'après;

112 Un port de mer avec figures analogues, à l'encre de la Chine par Lingelbach, touché avec esprit.

DESSINS EN FEUILLES. 13

113 Le Sacrifice d'Elie, sujet en travers, par Van Orley, sur papier bleu rehaussé de blanc.

114 Un paysage avec figures de paysans à cheval, & une vue de Flandre, au bistre, par Ez. V. Velde.

115 Trois sujets d'enfans & plafond, par Devitt, dont un coloré.

116 L'étude d'une femme debout tenant un panier, à la sanguine, par Bega.

117 Un très beau paysage en travers, spirituellement touché à la plume & à l'encre de la Chine, par Van Uden.

118 Une étude de deux vaches & de deux moutons, à la pierre noire, par Berghem.

119 Quatre paysages avec figures & chaumieres pittoresques, à la plume & au bistre, par Bloemaert.

120 Un troupeau de moutons accompagné d'un taureau conduit par un paysan dans un fond de paysage montagneux, au bistre, par Carré.

121 Un Pâtre tenant un grand bâton, dont il frappe une vache qu'il conduit, ainsi que divers autres animaux; sujet en travers à la sanguine, par H. Roos.

122 La vue d'une ville d'Italie avec un arc de triomphe & beaucoup de figures sur le devant, très-spirituellement touché à la plume & au bistre, par Vander Ulft.

14 DESSINS EN FEUILLES.

123 Une campagne des environs de Rome, par le même, au bistre; & deux autres vues *idem*, des campagnes d'Italie.

124 Un sujet allégorique représentant Minerve & la Renommée tenant un portrait de femme; & de plus, deux études de figures d'homme & femme nuds, très-précieusement exécutées à la pierre noire, par Guil. Mieris, sur papier blanc.

125 Suzanne au bain, surprise par les vieillards, sujet en hauteur, rempli d'expression dans les têtes & attitudes des figures, par le même.

126 Une Bacchanale d'une agréable composition, formant deux grouppes de femmes & satyres, par le même Guil. Mieris, à la pierre noire sur papier blanc.

127 Quatre petits sujets des métamorphoses d'Ovide par le même, à l'encre de la Chine, très précieusement dessinés.

128 Deux sujets de la Fable colorés, par Dubourg & Milner; Vénus & l'Amour, & Mars & Vénus surpris par Vulcain.

129 Deux vues de villages hollandois avec figures au bistre, par de Beyer.

130 Une vue de la Meuse avec paysage & lointain, sur le devant plusieurs bateaux marchands & diverses figures, par le même; dessin en travers & coloré avec soin.

131 Deux vues de la ville de Cleves, mê-

DESSINS EN FEUILLES. 15

lées de paysages colorés & ornés de figures, par Linder.

132 Une scene domestique représentant deux femmes assises auprès d'une table & un homme debout qui leur présente un bocal; dessin coloré par Schouman.

133 Une maison hollandoise, à la porte de laquelle est un marchand de lait, un homme, une femme & un enfant debout; dessin coloré par Schouyten.

134 Un sujet de la Fable, coloré par Cock, d'après un tableau de Verkolye; on y voit Vénus & l'Amour sur un nuage. La composition en est agréable.

135 Deux dessins de différens animaux, colorés par Van Veen & Satkleven.

136 Un paysage en hauteur, où l'on voit des paons & plusieurs autres oiseaux rares; il est coloré par Schouman.

137 Un autre *idem* & coloré; sujet en hauteur, riche de composition avec lointain, & sur le devant un grand vase & divers oiseaux au bord d'une riviere.

138 Un paysage en travers, où l'on voit cinq oiseaux d'especes rares, dessiné avec soin & coloré par Withoos.

139 Un grand paysage en hauteur avec chaumiere très pittoresque, & orné d'un grand nombre de figures de paysans formant divers grouppes intéressans occupés à danser,

16 DESSINS EN FEUILLES.

boire & jouer. Ce sujet amusant & grotesque est colorié dans le genre d'Ostade par G. de Heer.

140 Quatre petits sujets divers à la plume & à l'encre de la chine, par J. Luyken & C. Poelembourg.

141 Quatre paysages en travers avec figures, à la plume & au bistre par Latfman, Bamboche, &c.

142 Quatre moyens paysages en hauteur au bistre, ornés de figures par Kuypen.

143 Deux autres *idem* plus grands, avec lointain & montagnes.

144 Trois autres *idem* aussi au bistre, & ornés de figures.

145 Trois paysages très-pittoresques mêlés de fabriques, à l'encre de la chine par Waterloo, Spilman, &c.

146 Quatre autres à la plume, &c. par Molyn, Genoels, &c.

147 Deux vues d'Hollande au bord d'une riviere, ornées de figures & animaux, au bistre, par Meyer.

148 Deux paysages en travers avec rivieres & ornés de figures, à l'encre de la chine, par Kuypen.

149 Deux vues d'Eglises de villages hollandois, ornées de figures, au bistre, par de Beyer.

150

DESSINS EN FEUILLES. 17

150 Un charmant paysage montagneux, bordé d'une riviere, orné sur le devant de bateaux & figures, au bistre, par W. Mieris.

151 Deux, Paysage & Ruine, colorés, vues d'Hollande, par de Beyer.

152 Une vue du bois de Haarlem avec riviere sur le devant & ornée de figures; ce Paysage très piquant d'effet est de Spilman.

153 Deux très-jolies vues d'Hollande, bordées d'une riviere, pendant l'hyver, sur laquelle on voit quantité de figures qui y patinent, à l'encre de la Chine, par Kuypen.

154 Deux Vues de mer avec bateaux à voiles & plusieurs chaloupes remplies de figures, colorées, par Schouyten.

155 Deux Vues de mer, avec calme & gros tems, à l'encre de la Chine, par W. Vandevelde & Everdingen.

156 Quatres petites Vues & Paysages en hauteur, mêlées d'architecture, à la plume, par Nyts.

157 Deux autres Paysages par le même, & de plus trois autres par Verstraeten, Van Meer & Waéninx.

158 Deux très-jolis Sujets de Vignettes en travers, au bistre, par Gorée, représentans des sujets allégoriques avec beaucoup de figures.

159 Quatre petits Sujets divers par Picart,

B

Gorée & Folkema, dont des Religieuses en uniforme, &c.

160 Deux Ports de Mer, mêlés d'architecture ruinée, & de quantité de figures, à la plume & à l'encre de la Chine, par Storck.

161 Deux autres, *idem*, avec figures Orientales, & un Monument avec statue pédestre.

162 Cinq Etudes de différents Paysages, à la plume & au bistre, par Rembrandt & autres.

163 Quatre Paysages mêlés de ruines & ornés de figures, à l'encre de la Chine, par Gorée, Genoels, &c.

164 Deux Vues de mer avec bateaux à voiles, à l'encre de la Chine, par Roor.

165 Deux Ruines pittoresques ornées de figures, à la plume & au bistre, par Satchleven.

166 Deux *idem*, à la pierre noire, par Vlieger & Matham.

167 Deux Sujets d'animaux avec figures, au bistre, très spirituellement touchés par Vander Does & Werschuring.

168 Deux très jolies Vues de Flandres ornées de figures, à l'encre de la Chine, par de Beyer & Artman.

DESSINS EN FEUILLES.

169 Quatre Ruines au biſtre, par T. Wick, Breemberg, &c.

170 Deux jolis Payſages mêlés de ruines & ornés de figures & animaux, par Laireſſe & le vieux Liender.

171 Six petits Payſages au biſtre, par la Fargue & autres.

172 Trois Payſages en travers, au biſtre, par Barent Gael & Meyer.

173 Deux Payſages avec figures & chaumieres, à l'encre de la Chine, par la Fargue.

174 Deux Payſages au clair de la lune, ornés de figures & animaux divers d'un effet piquant, à l'encre de la Chine, par T. Dithoff, dans le genre de Vanderneer.

175 Trois petites Marines & Payſages, par Deubels, Liender & autres.

176 Deux petits Payſages avec figures, à la pierre noire, par Ditch.

177 Deux petites Vues de villages Hollandois, à l'encre de la Chine, par la Fargue.

178 Deux petits Payſages avec chaumiere, au biſtre, par J. Cats.

179 Trois idem, mêlés de ruines, par de Beyer & la Fargue.

180 Deux petits Payſages, à l'encre de la Chine, par Ruyſdael.

180 * Deux idem coloriés, avec ruines & lointains, par Liender.

B ij

20 DESSINS EN FEUILLES.

181 Deux autres Paysages avec rochers & figures, par Ouden Call, faits en Italie.

182 Deux autres *idem* coloriés, par de Beyer & van Call.

183 Quatre autres *idem* coloriés, par Rademaker & Munts.

184 Deux très-petites Vues d'Hollande pendant l'hiver, avec quantité de figures qui patinent sur la glace; ils sont agréables & coloriés par Artman.

185 Quatre autres aussi coloriés, par le même.

186 Le Jugement de Pâris, par Rottenhamer. Ce Dessin capital est d'une agréable composition & colorié; il vient du Cabinet de l'Electeur de Cologne.

187 Deux Paysages, par Genoels, de la même collection; ils sont coloriés & enrichis de figures, montagnes & chûte d'eau.

188 L'Intérieur d'une église, par Steinwick, fait à la gouache & enrichi de beaucoup de figures, par Breughels.

189 Le Triomphe de Neptune & Amphitrite, à la plume & au bistre, rehaussé de blanc, par C. Bloémaert.

190 Deux Etudes d'homme & femme nuds, au bistre & à la pierre noire, par Rembraudt.

191 Cinq Sujets par Wouvermans, figures

& animaux divers, à la pierre noire & lavés.

192 Un Portrait d'homme avec chapeau, au crayon noir sur velin, par C. Visscher.

193 Les Vertus Théologales, au bistre rouge rehaussé de blanc, par H. Goltzius.

194 Un Paysage montagneux avec cascade, figures & animaux, à l'encre de la Chine, par Suaneveldt.

195 Des Figures & des Animaux dans un fond de paysage, mêlé de fabriques, au crayon rouge, par H. Roos.

196 Joseph reçoit ses freres, à la sanguine & lavé, par N. de Bruyn; il vient du Cabinet Julienne.

197 Une Foire à une des portes d'Amsterdam, par Weschuring, à l'encre de la Chine.

198 Hercule étouffant Anthé, projet pour une fontaine, à l'encre de la Chine, par Desjardins.

199 Deux Paysages très-pittoresques, enrichis de figures au bistre sur papier jaune, rehaussé de blanc, par Weirotter.

200 Un autre, par le même, mêlé de fabriques, sur papier gris à l'encre de la Chine, rehaussé de blanc.

201 Un riche Paysage où se voit un ancien tombeau, à l'encre de la Chine, par Gesner.

DESSINS EN FEUILLES.

202 Une riche Composition, par Séb. Bourdon, à la plume & au bistre, représentant Romulus & Remus apportés à la femme d'un berger pour être nourris.

203 L'ombre de Samuel, par R. de la Fage, à l'encre de la Chine très spirituellement touché.

204 La Toilette de Vénus & le Triomphe de Bacchus, par Natoire, à la pierre noire rehaussée de blanc, composés chacun de plus de 12 figures savamment dessinés.

205 Psiché cherchant l'Amour, charmante composition par le même, à la plume & au bistre.

206 Cerès accompagnée de plusieurs Amours, à la pierre noire, par de la Hyre; & le jeune Bacchus apporté par Mercure aux Nymphes, à l'encre de la Chine, par Cazes.

207 Un Arc triomphal, richement orné de statues, à l'encre de la Chine, par le Moine.

208 Deux, Paysage & Ruine, par Mettay, à la pierre noire rehaussée de blanc; Vues de Rome & de Tivoli avec chûte d'eau, &c.

209 La Nativité de N. S. composition de onze figures, par Fr. Boucher, d'un bel effet, à la pierre noire rehaussée de blanc.

210 L'Amour & Psiché répandant des fleurs

DESSINS EN FEUILLES.

sur la Déesse de la terre au lever du soleil, à la plume & au bistre, par le même.

211 L'intérieur d'une Chambre de paysan, orné de cinq figures, pere, mere & trois enfans mangeant du lait, au bistre, par le même.

212 Une Bataille, composition de quatorze figures de cavaliers & chevaux, coloriée avec intelligence par de la Rue.

213 Deux Sujets de soldats cuirassés, à la plume & au bistre, par le même.

214 Deux autres, par le même, aussi à la plume & au bistre, représentant des sujets de Bachanales.

215 Deux beaux Paysages coloriés, par Loutherbourg, ornés de figures & animaux.

216 Deux Ruines pittoresques & coloriées, par Moreau, ornées de figures & fabriques dans le style de J. P. Pannini.

217 Deux Sujets de la Fable, coloriés & faits par Mignard, représentant Andromede délivrée, & Daphnée poursuivie par Apollon.

218 L'Entrée d'un Village avec chaumieres pittoresques, par Weirotter, à l'encre de la Chine.

219 La Cour d'une maison de Paysan où l'on voit une femme en chemise, par Heilman.

DESSINS EN FEUILLES.

220 Une Cochoife, tenant fur elle fon enfant endormi; Deffin de 16 pouces fur 11 de large, fpirituellement exécuté au pinceau mêlé de biftre, par de Peters.

221 Un autre par le même & de même grandeur, repréfentant une Nourrice avec fon enfant, accompagnés du Meneur.

222 Un Payfage au bord d'une riviere où l'on voit plufieurs femmes qui fe baignent, par le même.

223 Deux autres *idem*, Payfages avec figures & animaux, & une Vue d'Italie.

224 Un Payfage en travers, mêlé de ruines, au milieu duquel eft un foldat affis, au biftre & la fanguine, par Robert.

225 Un Corps-de-Garde par le même, fujet en travers, à la plume & lavé d'encre de la Chine, artiftement touché.

226 Trois Payfages pittorefques, à la fanguine & au biftre, par le Barbier & Blondel.

227 Trois Payfages & Marines, au biftre & à l'encre de la Chine, par Moreau & Lallemant.

228 Cinq Sujets divers par la Hyre & Natoire, à la fanguine, &c.

229 Cinq Feuilles de Tulippes, & autres fleurs colorées avec foin, par Withoos & Loon.

DESSINS EN FEUILLES. 25

230 Trois Vases posés sur des tablettes de pierres & remplis de différentes fleurs colorées, par Van-Loo.

231 Deux beaux Grouppes de roses & œillets aussi colorés, par le même.

232 Trois grands Vases remplis de différentes tulippes & autres fleurs colorées, par le même.

233 Un autre Vase de porcelaine bleue & blanche, aussi rempli de différentes fleurs colorées, par Owyn.

234 Quatre Compositions différentes à la plume, par la Fage, dont une Nativité, &c.

235 Un Sujet allégorique, composé pour une thèse de philosophie, avec un portrait dans le haut, par S. Bourdon, à l'encre de la Chine; ce sujet est connu par l'estampe qu'en a gravé Rousselet qui s'y trouve jointe; il vient du Cabinet Mariette.

236 Un Paysage en travers, au bistre, avec figures sur le devant, d'un beau site, par le même.

237 Un Sujet de la Fable, à la plume & au bistre, & un Paysage mêlé de fabriques, à la pierre noire, par F. Boucher.

238 Deux autres par le même, dont une Nativité, sujet de forme ovale au bistre, très-largement lavé de bistre, & un Sujet pastoral à la pierre noire & sanguine.

26 DESSINS EN FEUILLES.

239 Un Concert de quatre figures, par Greuze, & un Sujet de la Fable, au bistre, par Deshays.

240 Cinq Sujets divers, par Vandermeulen Hallé & autres.

241 Le Retour de l'Enfant prodigue, petit sujet en hauteur, à la pierre noire, rehauffée de blanc, par Reftout, & de plus, quatre petits Sujets d'enfans, peints en grifaille fur papier.

242 Douze petits Payfages, ornés de figures, à la plume, deffinés avec foin par Perelle.

243 Douze autres, *idem*, par le même.

244 Neuf Sujets & Têtes divers, par Corneille, Greuze, Boucher, &c.

245 Quatre Sujets & Payfages, par Natoire, Colin de Vermont & Gafpre Pouffin.

246 Quarante-quatre différentes Etudes de Payfages, à la fanguine & pierre noire.

247 Une Vierge tenant fur fes genoux l'Enfant Jefus, ayant devant elle S. François; & une autre figure, fujet plein d'efprit, à la plume & au biftre, par le Guerchin.

248 Un fuperbe Payfage, par Cl. le Lorrain, à la plume & au biftre, où l'on voit fur le devant un grouppe de trois figures, gardant un troupeau de gros bétail.

DESSINS EN FEUILLES.

249 Un très-joli Paysage montagneux, mêlé de ruines, ornés de plusieurs grouppes de figures, très-spirituellement dessiné à la plume & lavé d'encre de la Chine, par Herman Saaneveldt.

250 Un petit Sujet au bistre, par le Tintoret, représentant N. S. descendu de la Croix, & Joseph expliquant ses songes, à la plume & au bistre, par Rembrandt.

251 Deux Paysages en travers sur papier bleu, ornés de différens grouppes de figures & animaux, très-spirituellement touchés par van Laer, dit Bamboche; & de plus, une Marche de différens animaux, Mulets & autres, par le même.

251 * Deux belles Etudes de différens grouppes d'arbres, à la plume & lavés de bistre par Van Boorsum.

252 Deux Paysages mêlés de ruines & ornés de différens animaux, à la pierre noire & à l'encre de la Chine, par Berghem.

252 * Six petits Paysages & ruines, par différens Maîtres; & de plus, une feuille remplie de différens grouppes de petites figures, par Bout.

253 Cinq feuilles remplies de quantité d'Etudes de diverses figures de Paysans & Paysannes, à la plume & lavées d'encre de la Chine, très-spirituellement touchées par M. de Boislieu, Amateur & Artiste, dont les talens sont connus.

28 DESSINS EN FEUILLES.

253 * Trois Etudes de Ruines & Paysage par le même, très-pittoresquement exécuté à la plume & au bistre.

254 Les vestiges d'un Temple entouré de Moulins à eau au bord d'une rivière. Dessin précieusement fait & coloré par le même ; & de plus, une Campagne avec montagne au bord d'une rivière, où l'on voit sur le devant un bouquet d'arbres, à l'encre de la Chine.

254 * Deux charmans & capitaux Paysages, à l'encre de la Chine, par le même, représentant des Vues de Tivoli, avec chûtes d'eau, très-pittoresquement composés.

Un Portefeuille contenant quantité de superbes Académies de différens Artistes célèbres, détaillés ci-après.

255 Une très-belle Académie assise, la tête de profil, à la sanguine, par le Chevalier Nasini.

256 Une autre debout vue de face, les deux bras croisés sur sa tête, à la sanguine, par Bouchardon.

257 Une autre par le même, dans une attitude couchée & vue en raccourci, aussi à la sanguine.

258 Une autre par Natoire, assise & vue de face, la tête appuyée sur sa main droite, à la sanguine estompée.

259 Une autre par le même, tenant des deux mains une grosse pierre, aussi vue de face, à la sanguine estompée.

DESSINS EN FEUILLES.

260 Autre par C. Vanloo, à la sanguine, dans une attitude courbée, portant une draperie.

261 Deux autres, par Jouvenet, à la sanguine, dont une vue par le dos, & l'autre assise.

262 Une autre, par Greuze, à la sanguine, vue de face, la tête penchée.

263 Une autre, par Boucher, à la sanguine, vue de face, les bras élevés tenant une corde.

264 Trois autres, par le même, aussi à la sanguine, dans différentes attitudes, assises & penchées.

265 L'Etude d'un Satyre portant un vase, à la pierre noire rehaussée de blanc, par Deshayes.

266 Une superbe Académie, du même, couchée sur le dos, à la pierre noire rehaussée de blanc.

267 Deux Figures assises vues par le dos, à la sanguine & pierre noire, par Hallé.

268 Deux autres, par Tremoliere & Restout.

269 Deux autres, par Cazes & Dandré Bardon, à la pierre noire rehaussée de blanc.

270 Une autre, de Pierre, vue de face, le bras droit appuyé, à la pierre noire rehaussée de blanc.

271 Une autre de femme, par le même, à la sanguine & pierre noire, vue de profil, le corps penché; & de plus une autre d'homme, à la pierre noire rehaussée de blanc, par le Moine.

DESSINS EN FEUILLES.

272 Deux autres, à la sanguine, par Blanchet, dont une debout, & l'autre couchée dans une attitude endormie.

273 Deux autres, à la sanguine, par le Gros & Dumont le Romain, dont un Faune.

274 Deux autres, aussi à la sanguine, par Colin de Vermont & Dandré Bardon.

275 Trois dites, à la sanguine rehaussée de blanc, par Hallé.

276 Deux autres, par le même, dont une à la sanguine estompée.

277 Deux dites, à la pierre noire rehaussée de blanc, par François Vanloo & Dandré Bardon, dont une debout & l'autre couchée sur le dos.

278 Trois autres, par Colin de Vermont, à la sanguine, dont deux debout & une assise tenant son pied.

279 Deux autres, par le même, à la sanguine, dont un grouppe ; & de plus une autre, à la pierre noire, par Largilliere.

280 Quatre autres, à la pierre noire, assises & couchées, par Deshayes & Hallé.

281 Six autres, par Natoire, Pierre, &c. dont une de femme.

282 Six autres, par différens Maîtres, à la sanguine & pierre noire.

283 Deux autres, par Bouchardon, en contre-épreuves, à la sanguine, dont une Etude de la Fontaine de la rue de Grenelle.

DESSINS EN FEUILLES. 31

284 Deux autres Deſſins, du même, dont la tête du Fleuve de la Fontaine de Grenelle, à la ſanguine; & l'Etude d'un Diacre en habit de cérémonie, à la pierre noire.

285 Une Académie debout, vue par le dos, à la ſanguine, par Greuze; & une autre, par Pajou, vue de face, à la pierre noire rehauſſée de blanc.

286 Trois autres, par François & C. Vanloo, dont deux à la ſanguine.

287 Vingt-une différentes Etudes de Figures drapées, Têtes, Pieds & Mains, par divers Artiſtes, dont pluſieurs de Jouvenet, Vouet, &c.

288 Quatre Figures académiques, à la ſanguine & pierre noire, par Jouvenet; une autre Académie vue par le dos, par Deſhays, & le Gladiateur par Amand, à la pierre noire rehauſſée de blanc.

289 Six Académies & Etudes, d'après le grouppe des Luteurs, par Boucher, Poilly, &c.

290 Dix-huit autres, par différens Maîtres, & autres.

291 Seize autres *idem*, par Pierre, Houdan Eiſen, &c.

292 Trente-six feuilles de différentes Etudes, pour l'uſage du Deſſin, Têtes, Pieds & Mains par différens Maîtres.

293 Pluſieurs Académies de Bouchardon, Vaſſé, &c. qui ſeront diviſées, ainſi que

divers Desseins de composition, par différens Maîtres.

294 Cinq volumes in-folio, forme oblongue, reliés en maroquin, contenans 106 Cartes dessinées & lavées avec soin, représentans les Campagnes du Maréchal Duc du Luxembourg, avec une description manuscrite de l'ordre des Batailles & marches des armées sous son commandement.

ESTAMPES.

295 Deux superbes eaux-fortes, par Ann. Carrache, la petite Vierge à l'écuelle, & l'Aumône de S. Roch; 1ᵉ épreuve avant aucunes adresses & nom d'Auteur.

296 La Colonne Antonine en 146 planches, par Magnan, in-folio broché.

297 Les Tapisseries du Vatican, en vingt pieces d'après Raphael, par Sommereau.

298 Quatre grands Sujets composés & gravés à l'eau-forte par S. Rose; les Géans foudroyés, le Supplice de Regulus & de Polycrate, &c.

299 Treize Sujets en hauteur, par le même; Diogène avec Alexandre, Glaucus & Scylla, &c.

300 Soixante-huit figures de Soldats, Tritons, &c. par le même.

301 Une très-grande vue de Rome en perspective, composée de 12 morceaux, par Vasi.

302 Une autre grande vue de Rome ancienne, avec tous les monumens réunis, en 12 morceaux, par le même.

303 Trois grandes Vues extérieures & intérieures de S. Pierre de Rome, composées chacune de deux feuilles, par le même.

304 Six autres grandes vues de Tivoli, & S. Pierre, par le même Vasi; & de plus, le plan de Rome en deux feuilles.

305 Une suite de quarante petites Têtes de différens caracteres, ainsi que divers Trophées, par Bossi, dessinées & gravées par lui même.

306 Une autre suite, par le même, d'après des Dessins de Parmesan, composée de 30 pieces au lavis & à l'eau-forte.

307 Une Suite de vingt six Feuilles, contenant divers Sujets, à l'eau-forte, par Bartolozzi, d'après le Guerchin.

308 La Fille surprise avec un Satyre, par Al. Durer, très-belle épr.

309 J. C. présenté au Peuple, grande composition, par Rembrandt, superbe épr.

310 S. Jérôme, par le même, aussi très-belle épr. N°. 104 du Catalogue de l'Œuvre; cette planche n'a jamais été terminée sur le devant.

C

311 Trois Pieces, par le même, l'Annonce aux Bergers, le Sacrifice de Gédéon, & une petite Tête de Vieillard à barbe, N°. 289.

312 Le Martyre de S. Thomas, d'après Rubens, par Neefs.

313 Deux Estampes en maniere noire, par Smith; Vierge du Barroche & Sainte Agnès.

314 Vénus & l'Amour, par le même, d'après L. Jordans.

315 Deux, par le même, le Frere quêteur & le Portrait de Scalcken.

316 Vénus à la Coquille, en maniere noire, par Smith, prem. épr.

317 Deux, manieres noires, par M. Ardell & Pether, dont Lady Campbell en pied, & un Guerrier tenant un grand sabre, avant la lettre.

318 Une Duchesse d'Angleterre en pieds, tenant un porte crayon de sa main droite, qui est appuyée sur une table sur laquelle est posée la Vénus accroupie, d'après Reynolds, par Watson, prem. épr. avant la lettre.

319 Icare, en maniere noire, par Wats, d'après Van Dyck; c'est, dit-on, son Portrait; & de plus la Reine d'Angleterre, par Frye.

320 Quatre grosses Têtes d'Hommes de dif-

férens beaux caracteres & quatre autres Têtes de Femmes, *Idem*, à la maniere noire, gravées à Londres en 1760, par Frye, sur ses propres desseins.

321 Deux Pieces, gravées à Londres, par Ryland & Picot, employement domestique & pendant.

322 Trois autres, dans la maniere du crayon, par Bartolozzi, d'après le Carrache & Cipriani, dont Sainte-Cécile, Clytie, &c.

323 Deux autres, *Idem*, l'Age d'Argent & Affection.

324 Quatre Pieces en rouge, d'après Cipriani & autres.

325 Dix-neuf Eaux-fortes, par C. Lorrain, Both & autres.

326 Deux grandes Eaux-fortes, par Bartholomé Breemberg; le Martyre de Saint Laurent, & Joseph en Egypte.

327 Trente-une Estampes gravées dans la maniere de Rembrandt, par Schmidt de Berlin, d'après différens Maitres, dont plusieurs d'après Rembrandt, Dietricy, &c. toutes prem. épr.

328 L'Œuvre de Dietricy, composé & gravé par lui-même en 120 Pieces, représentant divers Sujets & Paysages, toutes prem. épreuv.

329 Trois Pieces, par le Cap. Baillie,

C ij

gravées dans la maniere de Rembrandt, d'après le Valentin, F. Halls, &c. dont le Peseur d'or, la Querelle des Soldats, & un Portrait.

330 Douze autres, par le même, d'après Van Eckhouts, Van de Velde, Rembrandt & autres.

331 Deux Estampes en maniere noire, le Musicien & un fameux Cheval coursier Anglois.

332 L'Œuvre de M. de Marcenay de Ghuy, en 64 morceaux, Portraits & Sujets, d'après différens Maîtres, toutes prem. épreuv.

333 Une suite de vingt-neuf Estampes, gravées par M. de Boissieu, Amateur, représentant différens Sujets & Paysages, d'après K. du Jardin, Van Dyck, & plusieurs de sa composition, des prem. épreuv.

334 Cinq grandes Pieces, d'après Jouvenet, dont les Tableaux sont à S. Martin & aux Chartreux.

335 Sept autres, d'après le même, Adoration des Rois, Elévation & Descente de Croix, &c. par Desplaces & autres.

336 Huit Sujets divers, dont deux gravés par M. Bellanger, Amateur, &c.

337 La Suite des miseres de la Guerre, en 18 morceaux, par Callot, prem. épr.

ESTAMPES. 37

338 Quatre autres, par le même, dont les Supplices, Massacre des Innocens, &c.

339 Quinze Pieces, dont plusieurs par Cochin, la Bataille de Fontenoy, &c.

340 Quatre Sujets de la Fable, par Beauvarlet, d'après Lucas Jordano, Jugement de Pâris, Enlevement d'Europe, &c. superbes épr.

341 Les Enfans de Bethune & Turenne, par Beauvarlet & Melini, d'après Drouais, prem. épr.

342 Les Enfans de Turenne, par Melini, avant la lettre.

343 Sept Pieces de la Vie de S. Grégoire, d'après C. Vanloo, gravées par Moles & autres.

344 Quatre d'après Vien, par Beauvarlet & Flipart, prem. épreuves, Offrande à Cerès, jeune Corinthienne, &c.

345 L'Offrande à Cerès & à Vénus, d'après Vien, par Beauvarlet, avant la lettre.

346 Sainte Genevieve, d'après Vanloo, par Balechou, toute premiere & parfaite épreuve.

347 Quatre Sujets & Paysages, d'après Berghem, & autres par Aveline, Laurent, &c.

348 Huit Sujets divers dans la maniere du lavis, & autres par Floding, Parizeau, &c.

C iij

349 Onze pieces diverses d'après Bénard, & autres, par Duflos.

350 Quatre grandes Pieces historiques & autres, dont la Peste de Marseille, la Vue de la ville d'Orléans, &c.

351 Cinq, *idem*, dont la Statue pédestre de Louis XV, à Rheims.

352 Quatorze Pieces, la plupart à l'eau forte, par Landerer & autres.

353 L'Embarquement des vivres, d'après Berghem, par le Bas.

354 La même Estampe, prem. épr. avant la lettre.

355 Les Œuvres de miséricorde, d'après Teniers, par le Bas, prem. épr. avant la lettre.

356 L'ancien Port de Gênes, d'après Berghem, par Aliamet, prem. épr. avant la lettre.

357 Le Rachat de l'Esclave, par le même, prem. épr. avant la lettre.

358 Le Sacrifice de Callirhoé, d'après Fragonard, par Danzel, prem. épr. sans traits sur l'écriture.

359 L'Accordée d'après Greuze, par Flipart, toute prem. épr.

360 Le Gâteau des Rois, des mêmes, avant la lettre.

361 La même Estampe avec la lettre.

ESTAMPES.

362 La Malédiction Paternelle, d'après le même, par Gaillard.

363 Deux idem, le Geste Napolitain & les Œufs cassés, par Moitte.

364 Trois idem, l'Ecosseuse de Pois, Aveugle trompé, & Savonneuse.

365 Trois idem, Pleureuse, Tricoteuse & Pelotoneuse.

366 Deux idem, Donneur de Sérénade & Paresseuse, par Moitte, prem. épr. avant la lettre.

367 Huit idem, par Beauvarlet, Ingouf, &c. dont la Servante congédiée, Retour de Nourrice, &c.

368 Huit autres par le même, dont la Marchande de marons, l'Ecureuse, &c.

369 Vingt-trois idem, dont plusieurs au lavis & à la maniere du crayon, & Etudes de têtes.

370 La suite des vingt-cinq pieces des Costumes d'Italie, par Moitte, & de plus neuf autres petits Sujets d'après le même, dont la jeune Nourrice, la petite Mere, &c.

371 Trente-sept petites Estampes à l'eauforte, par Lagrence & autres.

372 Soixante-douze autres petites Pieces à l'eau forte, composant douze petits Cahiers, par Loutherbourg, Kobell & autres.

373 Trente neuf autres Sujets & Paysages, par Loutherbourg, M. Foulquier, &c.

374 Quarante-cinq autres *idem*, à l'eau forte, par différens Artistes, Comte de Caylus, le Prince, &c.

375 Onze Pieces dans la maniere du lavis & du crayon, par Loutherbourg, Démarteau & autres.

376 Quatorze autres *idem*, par Démarteau, dont plusieurs sont avant la lettre, le petit Christ au tombeau, &c.

377 Le Massacre des Innocens, par B. Picart, prem. épr. avec la couronne sur la tête d'Hérode.

378 Licurgue blessé dans une sédition, d'après Cochin, par Démarteau, prem. épr. avant le mot de réception.

379 Deux Pieces par Wille, Bonne femme de Normandie, avant la lettre, & le Repos de la Vierge, prem. épr. avec la lettre.

380 Trois Paysages par le Bas & Deghendt, d'après Vandevelde, Moucheron & Wynants avant la lettre.

381 Sept autres Paysages avant la lettre, par Zingg, Weirotter, &c.

382 Une Chasse aux tigres, par Flipart, avant la lettre, & deux autres Sujets Flamands, par Gaucher, &c.

383 Trois Pieces en maniere noire, par

ESTAMPES.

Smith, dont une femme avec son enfant, la fille de Cromvel, prem. épreuves.

384 Douze Portraits divers d'hommes & femmes, par le même Smith.

385 Dix-sept *idem*, dont le Prince de Galles & sa sœur, en pieds.

386 Six Portraits de femmes, par M. Ardell, Watson & autres, d'après Reynolds, &c.

387 Sept Sujets grotesques, aussi en maniere noire, d'après Schalken & autres.

388 Six d'après Murillos & autres, dont quatre sont avant la lettre.

389 Quatre grands Portraits de femmes, par Dixon & Smith.

390 Trois autres *idem*, dont une femme allaitant son fils, &c.

391 Quatre autres, dont deux en pieds, le Duc de Buckingham, &c.

392 Trois *idem*, dont le vieux Rabin, le petit S. Jean, d'après le Murillos, avant la lettre, &c.

393 Huit Bustes de femmes & hommes, de la Famille Royale, &c. aussi en maniere noire, par M. Ardell & autres.

394 Trois Manieres noires, d'après Teniers & Scalcken, par Pethers & autres.

395 Huit moyennes Pieces en maniere noire, d'après Rembrandt & autres, dont plusieurs avant la lettre, par M. Ardell.

ESTAMPES.

395 Vingt-quatre Pieces, portraits & marines, par différens Maîtres.

356 ✠ Dix Estampes modernes, par Ponce, Patas, &c. d'après Freudeberg, &c.

397 Quatre idem, par Gaillard, d'après le Prince & Boucher, avant la lettre.

398 Quatre idem, par différens Graveurs, Concert russe, & pendant, par Gaillard, &c.

399 Huit Marines & Paysages, d'après Vernet & autres, gravées par Lempereur, Ozanne, &c.

400 Cinq Sujets divers, d'après Dietricy, Vernet &c. par Malœuvre, &c.

401 Six Marines, d'après Vernet, par Mlle Coulet, Leveau, &c. toutes avant la lettre.

402 Cinq Sujets & Marines, par le Bas & autres.

403 Trente deux Sujets & Paysages, d'après Coypel, Boucher & autres, par différens Graveurs.

404 Vingt cinq Paysages, d'après Châtelet, Perignon, &c. prem. ép. avant la lettre.

405 Deux cens quatre vingt pieces détachées des vues de la Suisse, des prem. épreuves.

406 Cent Vignettes in-8°. d'après le Barbier, Monet, &c. pour différens ouvrages de Littérature.

407 Quarante Vignettes in-8°. pour l'édition de Conti, de la Secchia rapita, d'après Gravelot.

408 Vingt-un pour la Henriade de Voltaire, d'après Eisen, prem. épreuves.

409 Mademoiselle Clairon en Médée, d'après Vanloo, par Beauvarlet.

410 Douze Portraits divers par Houbraken, Daullé & autres, dont le Roi de Prusse, M. Nestier, &c.

411 Le Portrait de Copenol, par Visscher, & celui de Swalmius par Suyderhoëf, très-beaux d'épreuves.

412 Quatre autres Portraits, par Visscher & Suyderhoëf, dont celui de Bouma, Alexandre sept, &c.

413 Treize Portraits divers, par Masson, Dupuis & autres, dont Louis XV à cheval, M. de Tournehem, &c.

414 Le Portrait de Fenelon, par Drevet, de forme in 4°. rare & superbe épreuve.

415 L'Archevêque de Rouen aux pieds de la Vierge, d'après Vanloo par Drevet, pour le Bréviaire ; in folio. Prem. ép.

416 Trente-six petits Portraits divers, Rois, Princes, Hommes célebres, &c. par le Mire, Savart & autres.

417 Onze autres Portraits, Princes & Artistes par différens Maîtres.

418 Deux Portraits de femmes, par Edelinck; Mesdames Helyot & Lamoignon; premieres ép.

419 Cinq Portraits de Prélats, par Drevet,

Balechou & Daullé, dont les Cardinaux de Fleury & Bouillon, les Archevêques de Cambray & Soissons, &c.

420 Six Portraits par Schmidt, Balechou & Tardieu, dont le Comte d'Evreux, le Roi de Pologne, Crébillon, &c.

421 Le Comte de Sinzendorf, par Drevet, d'après Rigaud.

422 Deux beaux Portraits par Nanteuil, Pomponne & l'Avocat d'Hollande.

423 Six, par Ville, Daullé & Beauvarlet, dont M. Berryer, Moliere, &c.

424 Trente-quatre Portraits par différens Maîtres, dont plusieurs par Morin, dont le Cardinal de Richelieu, &c.

425 Vingt-cinq Portraits en médaillons, la plupart d'après Cochin, par St Aubin & autres.

426 Quarante-huit autres *idem* aussi en médaillons, d'après Cochin.

427 Vingt-neuf autres anciens Portraits, par Vierix, Edelinck & autres, dont Henri IV, le Chevalier Bayard, &c.

428 Quatorze autres *idem*; la plupart par Edelinck & Cochin.

429 Deux cens feuilles d'oiseaux de Buffon colorés qui seront divisés en plusieurs lots.

430 Neuf Estampes gravées dans la maniere du lavis, d'après le Guerchin & autres.

ESTAMPES.

par Vangelisti & Floding, en une brochure in-folio.

431 Une suite de onze pieces historiques gravées à l'eau-forte en Allemagne, en une petite brochure.

432 Un petit volume couvert en parchemin verd, contenant quatre-vingt dix-sept pieces, Paysages & Sujets gravés à l'eau forte par Sandby.

433 Une suite des Arts & Vertus heroïques en quatorze pieces, d'après le Bourdon, en une brochure in-folio.

434 Un recueil de différentes Academies, d'après Verdier, par Poilly, en vingt-quatre pieces.

435 Une suite des Fêtes & Divertissemens donnés à Versailles, contenant les plaisirs de l'Isle enchantée, &c. in-folio broché.

436 Une suite de dix planches, mascarades à la grecque, composées & gravées à l'eau-forte, à Parme, par Boffy.

437 Plusieurs volumes de fêtes, d'après Cochin & autres, qui seront divisés.

438 Les Fêtes données à Strasbourg à la convalescence du Roi, in-folio broché.

439 La suite des Peintures de la Chapelle des Enfans-Trouvés, par Natoire, gravée par Fessard, broché en carton in-folio.

440 L'Œuvre de Weirotter, composé de cent trente-six Paysages, gravés à l'eau-

forte par lui-même en un vol. in-folio relié en carton.

441 Un autre volume in-folio relié en carton, contenant les Œuvres de Jeaurat & Chardin; savoir, quatre-vingt-quatre sujets & paysages divers, d'après Jeaurat, gravés par Surugue, Aliamet, Balechou & autres. Toutes premieres épreuves, & trente-cinq d'après Chardin, gravés par l'Epicié, Surugue, le Bas, Cars & autres.

442 Un autre volume in-folio aussi en carton, contenant quatre-vingt trois Portraits de différens Artistes de l'Académie Royale de Peinture & Sculpture, ainsi que les Directeurs & Protecteurs de ladite Académie; savoir, le Cardinal de Fleury, MM. Orry, de Tournehem, Julienne, le Brun, Champagne, Mignard, Latour, Rigaud, de Marigny, &c. par les plus célebres Graveurs.

443 Un volume in-folio relié, contenant la suite des Estampes Chinoises, gravées par Fraiche.

444 Quatre pieces par Rembrandt, la Mort de la Vierge, la Mere de l'Auteur assise devant une table, Paysage n°. 211, & une Académie d'homme assis.

445 Cinq Têtes & Sujets divers à l'eau-forte, par Van Dyck, Schmidt de Berlin, &c.

ESTAMPES.

446 Vingt-un petits Sujets, aussi à l'eau-forte, par Bega Stoop, Bamboche, &c.

447 Quinze autres idem, très belles épreuves par Cl. le Lorrain, Th. Wyck, Bart. Bréemberg, K. du Jardin, &c.

448 Un Vieillard jouant de la Trompette: il est accompagné de deux jeunes Paysans, dont un porte à son bras un Mouton lié par les pattes; un autre Mouton est dans un panier sur une table: ce sujet d'un effet très piquant est composé & gravé par M. de Boissieu.

449 Un Maître d'École dans sa classe, accompagné d'un nombre de petits Garçons assis près de lui & autour d'une table, par le même; & pour pendant une Écurie, où se voit un Vieillard entouré de cinq Enfans.

450 Trois Paysages, mêlés de ruines & fabriques très pittoresques, Moulin à eau, Cascades, ornés de différens grouppes de figures & animaux, par le même.

451 Douze Feuilles de très-grand Papier de la Chine, dorées.

452 Douze autres, couleur de bleu tendre.

453 Quinze autres, du même Papier, jaune d'un côté.

454 Dix autres Feuilles, dont huit vertes & deux bleues.

455 Douze autres, *idem*, de la Chine, en blanc.

456 Douze autres, *idem*, aussi blanc.

457 Un Porte feuille de différens Desseins & Estampes qui seront divisés.

F I N.

La présente Notice se distribue rue & hôtel Serpente, chez le sieur BASAN.

Lû & approuvé ce 27 Mars 1783.

COCHIN.

De l'Imprimerie de PRAULT, Imprimeur du Roi, Quai des Augustins.

www.ingramcontent.com/pod-product-compliance
Lightning Source LLC
Chambersburg PA
CBHW071439220526
45469CB00004B/1593